寶寶觸感貼貼樂

建築工地真忙碌！

新雅文化事業有限公司
www.sunya.com.hk

採石場

在採石場裏，巨型的機械和挖掘機在忙着。它們分工合作，把石頭運送到建築工地。

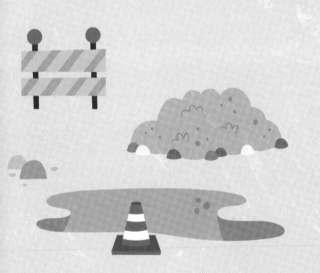

請找出以下貼紙，貼在圖畫上。

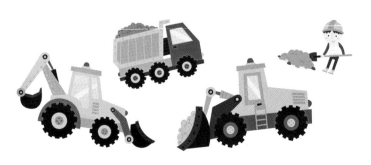

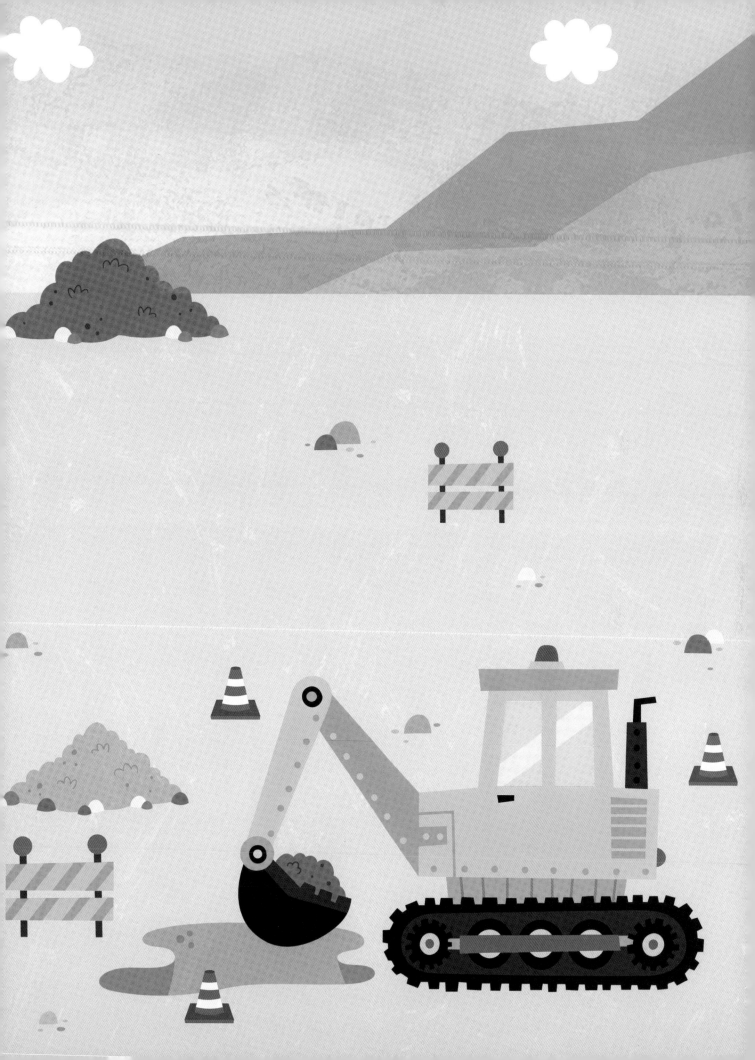

建築工地

在建築工地裏，舊的建築物被拆卸，瓦礫逐一被清除。

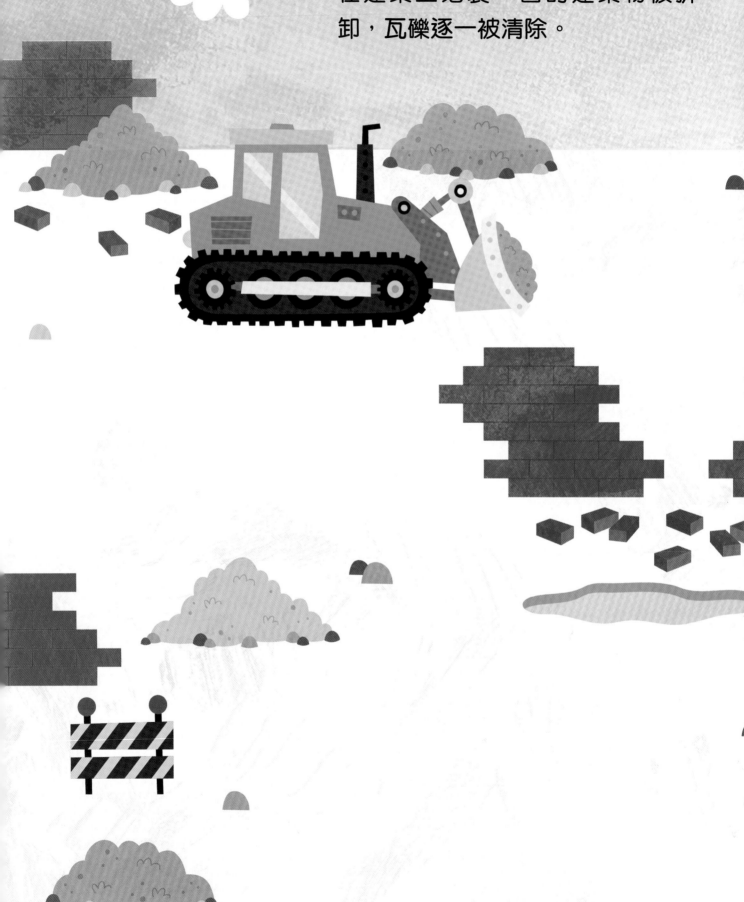

請找出以下貼紙，貼在圖畫上。

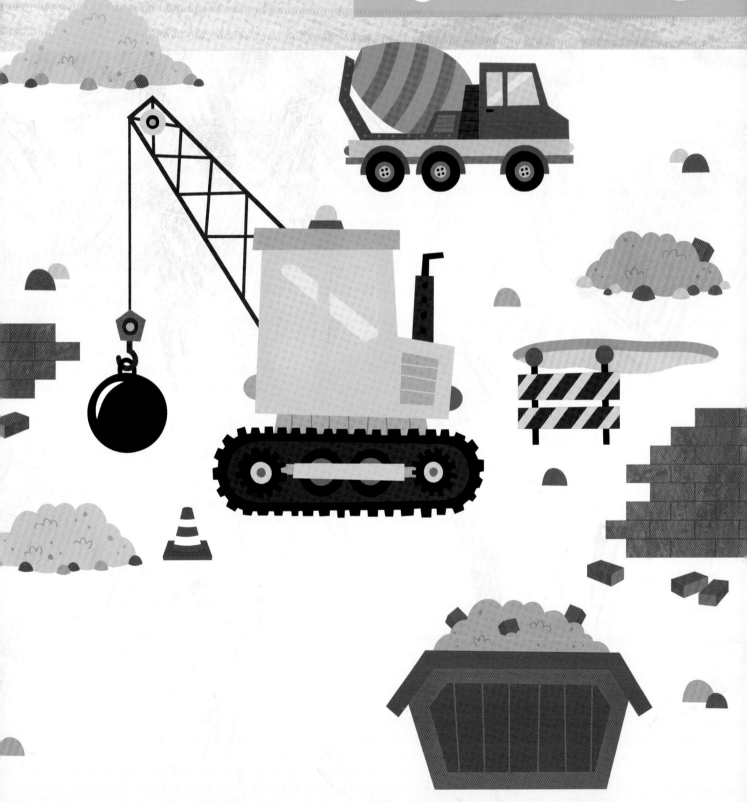

開始工作

建築工人築起圍欄，開始平整土地。

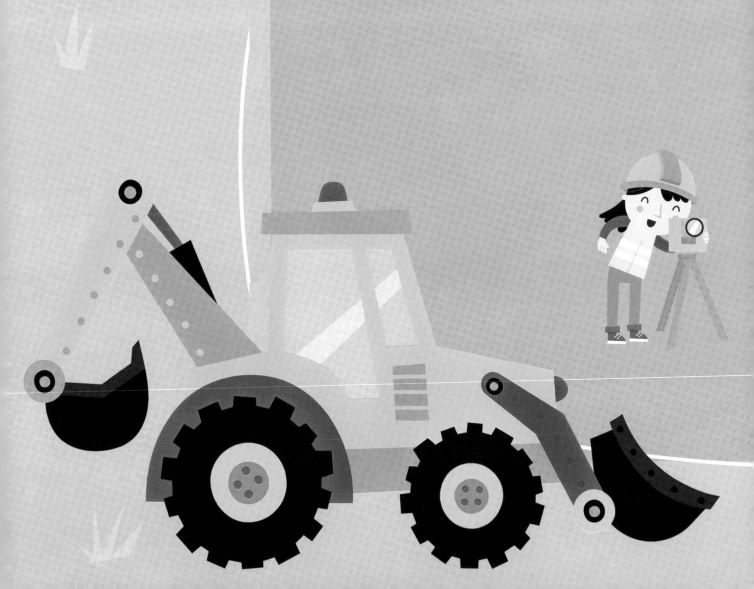

請找出以下貼紙，貼在圖畫上。

建築材料

大型貨車送來各種各樣的建築材料，起重機忙着吊起這些沉甸甸的材料。

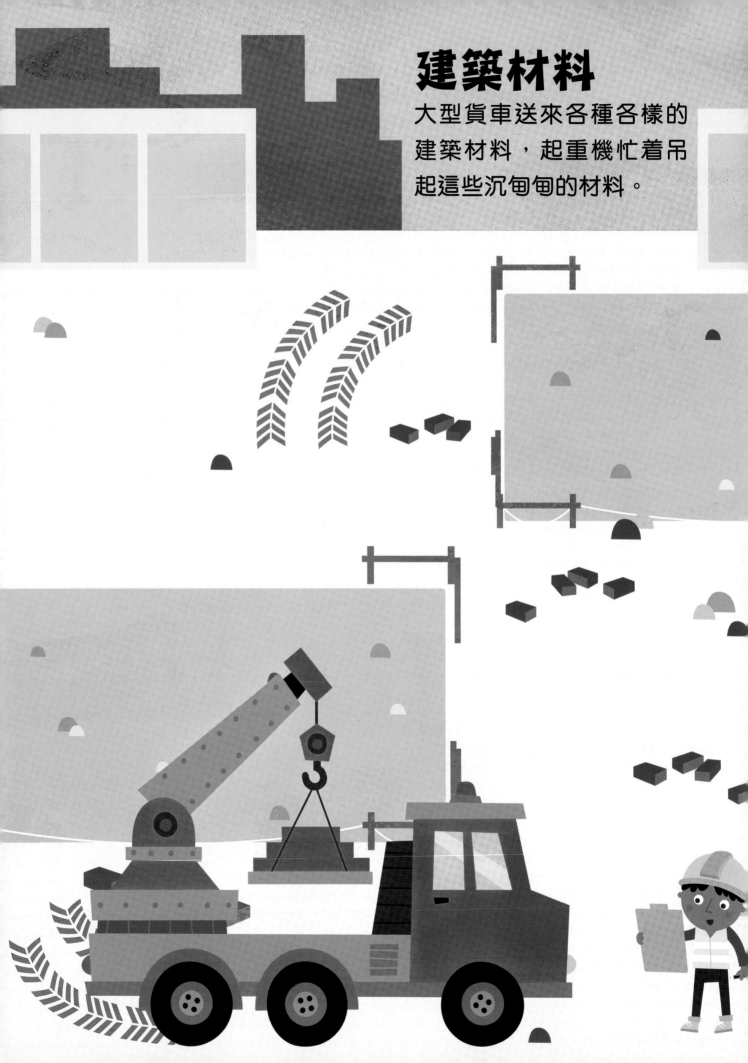

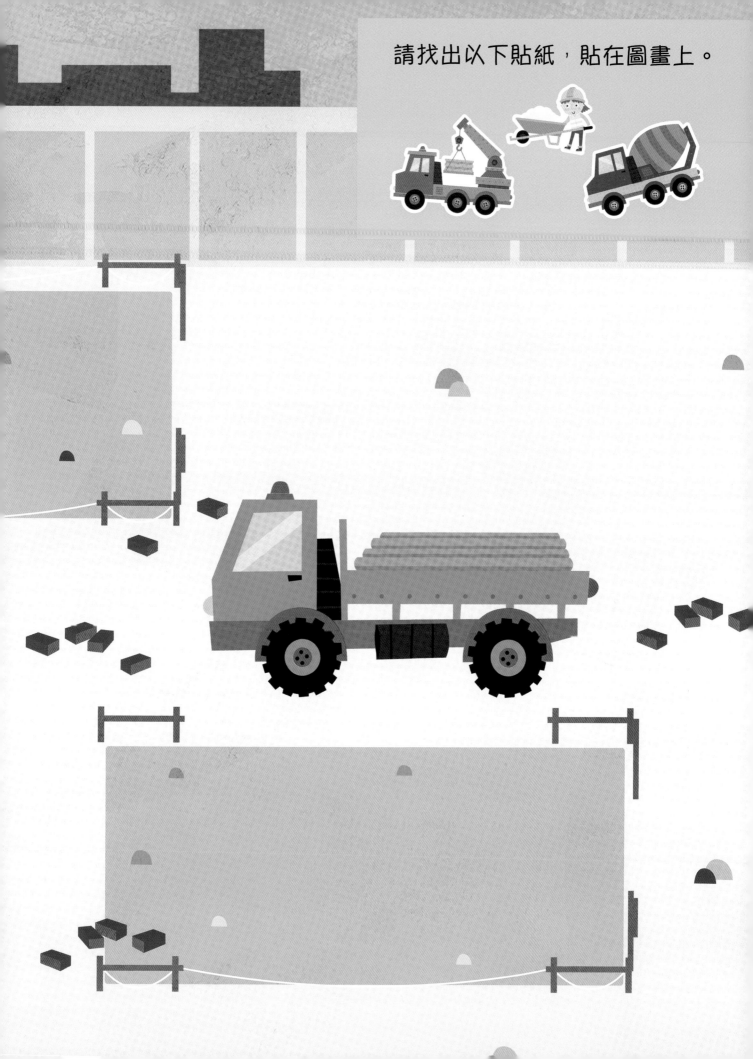

請找出以下貼紙，貼在圖畫上。

挖土工程

挖土機出場了！挖土機挖出不同形狀的洞和溝，為打地基做準備。

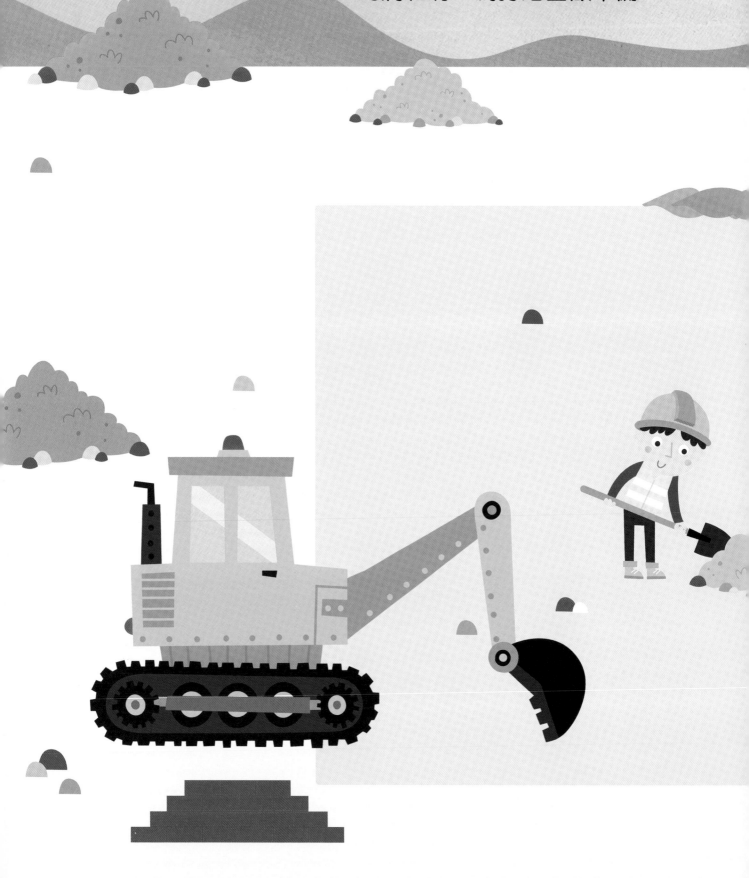

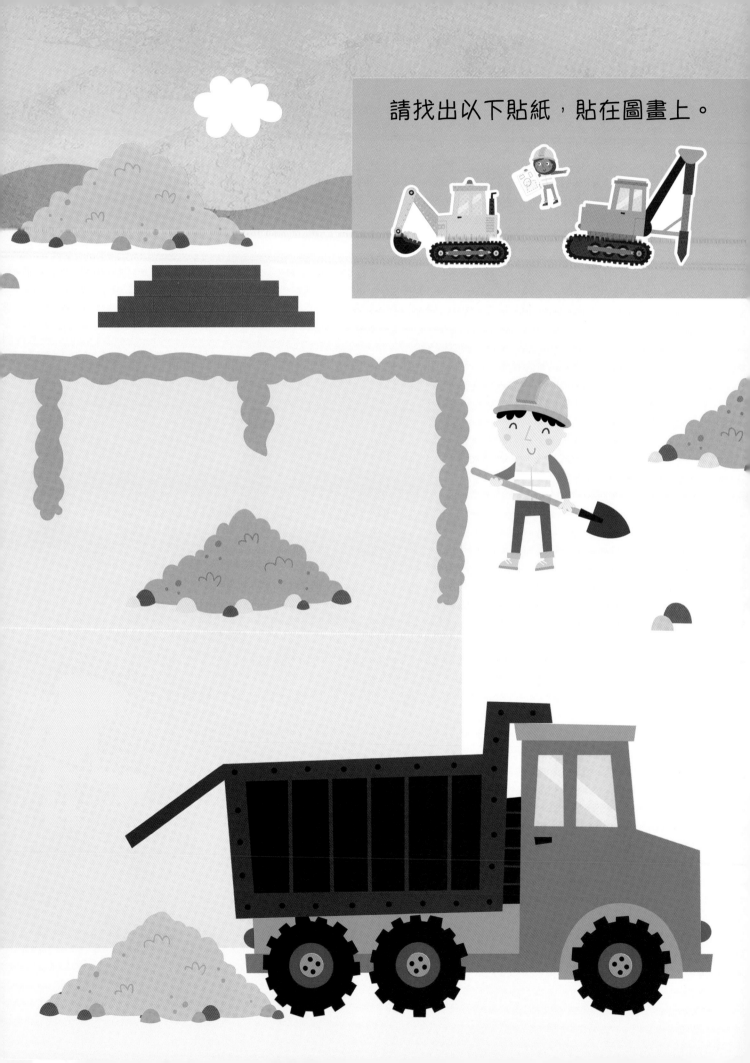

請找出以下貼紙，貼在圖畫上。

轟隆隆，打地基

巨型工程車吊起和搬運各種建築材料。此時，打樁機開動，發出轟隆隆的聲音。

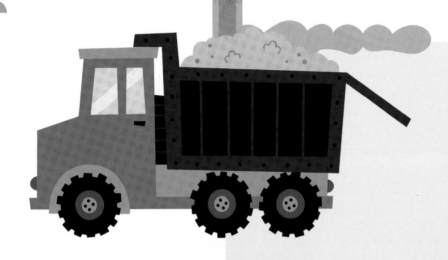

請找出以下貼紙，貼在圖畫上。

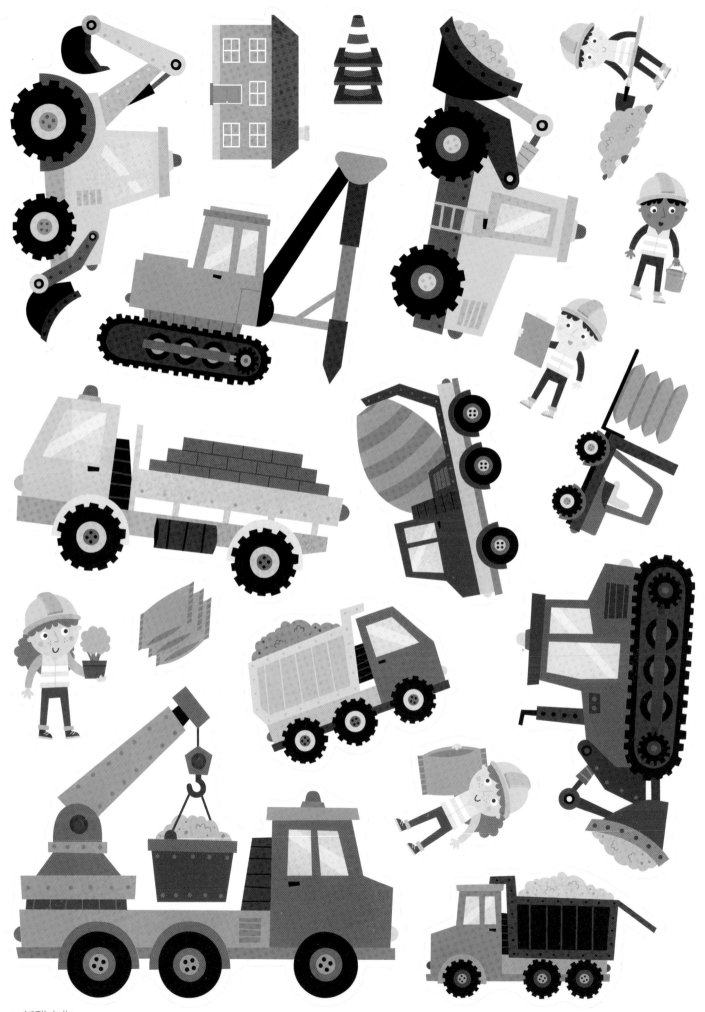

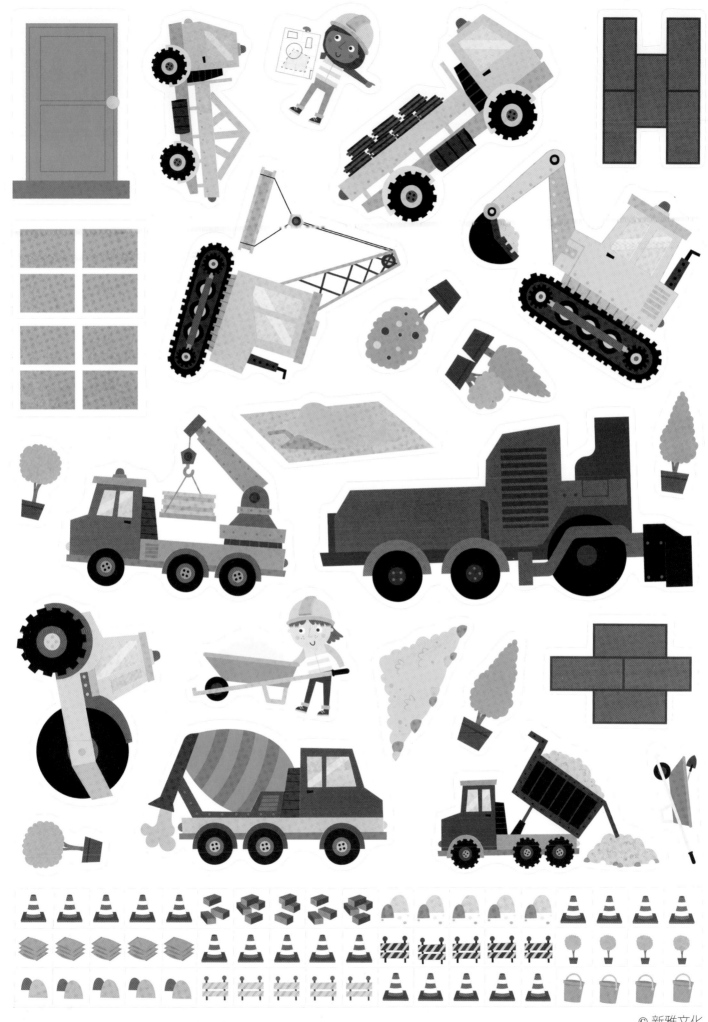

© 新雅文化

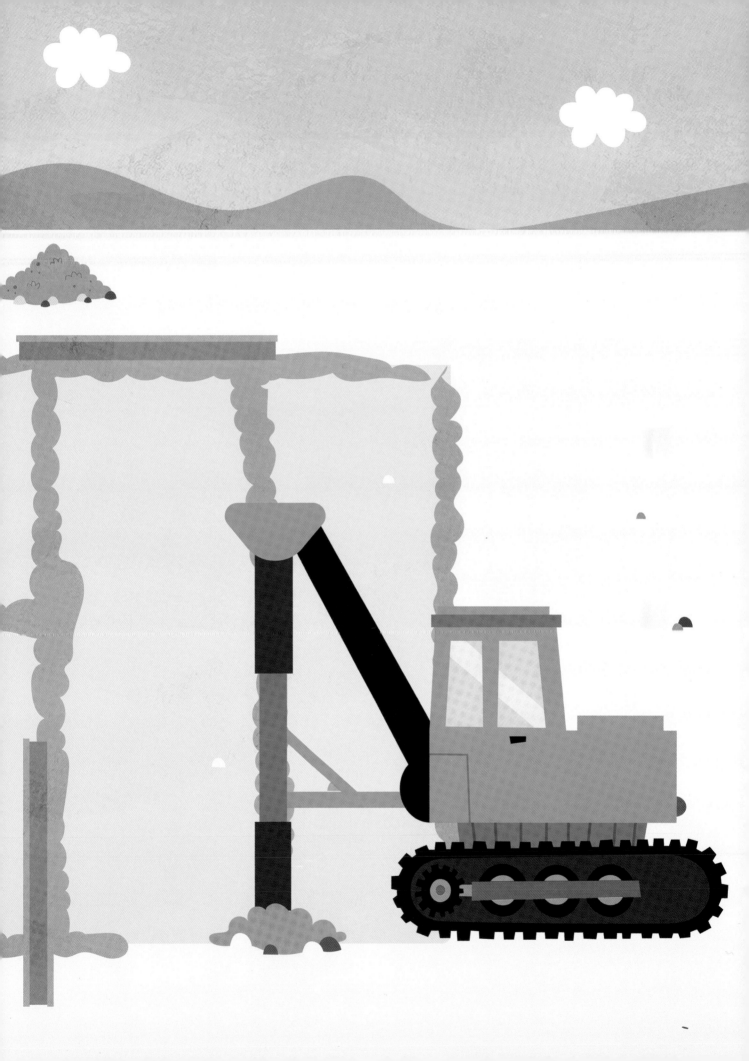

築起地基

混凝土機混合水泥和凝膠材料，然後灌入洞和溝，築起堅固的地基。

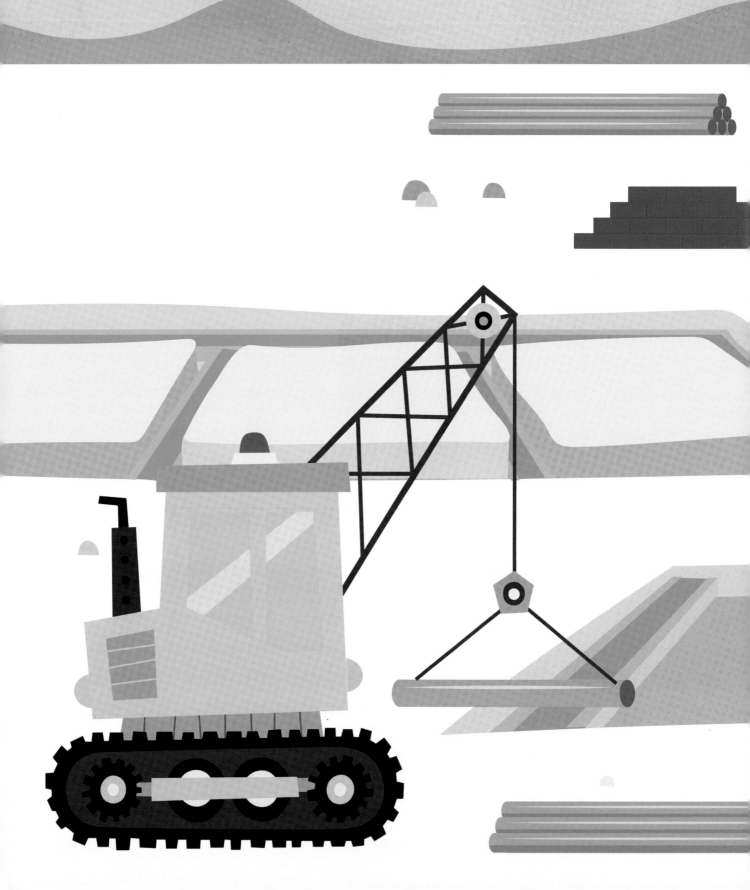

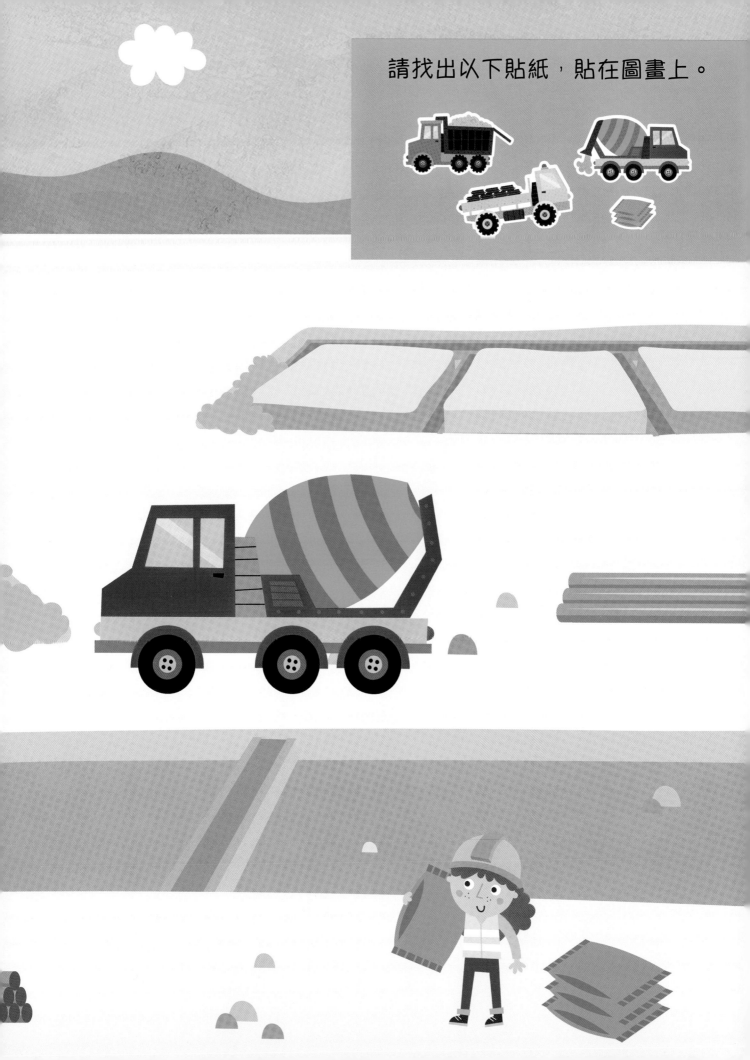

請找出以下貼紙，貼在圖畫上。

築起牆壁

建築工人把一塊又一塊的磚頭疊起，築起高高的牆壁，不久還會建設屋頂。

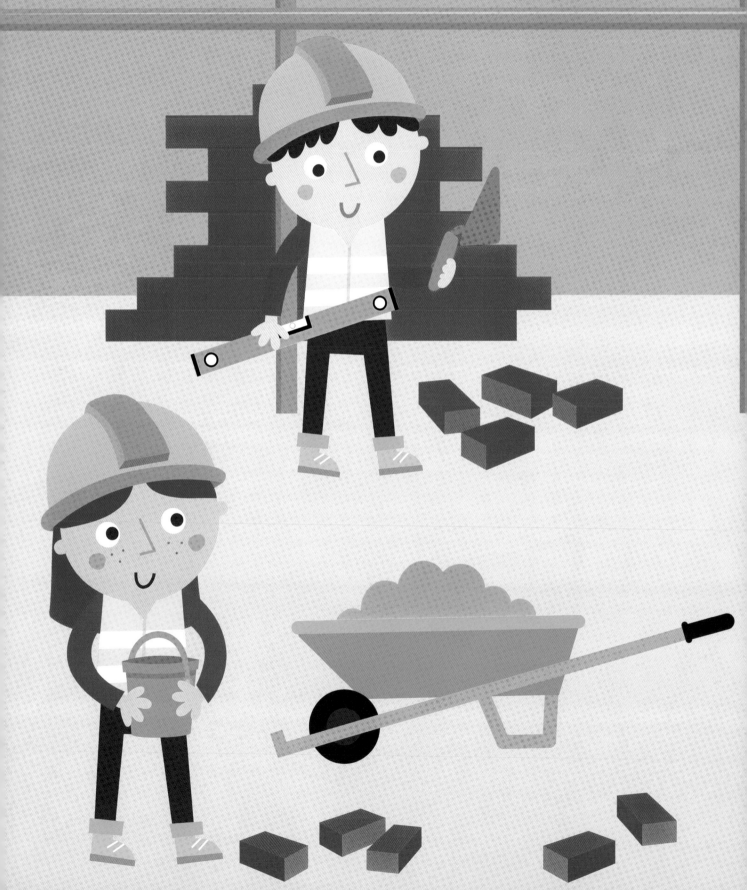

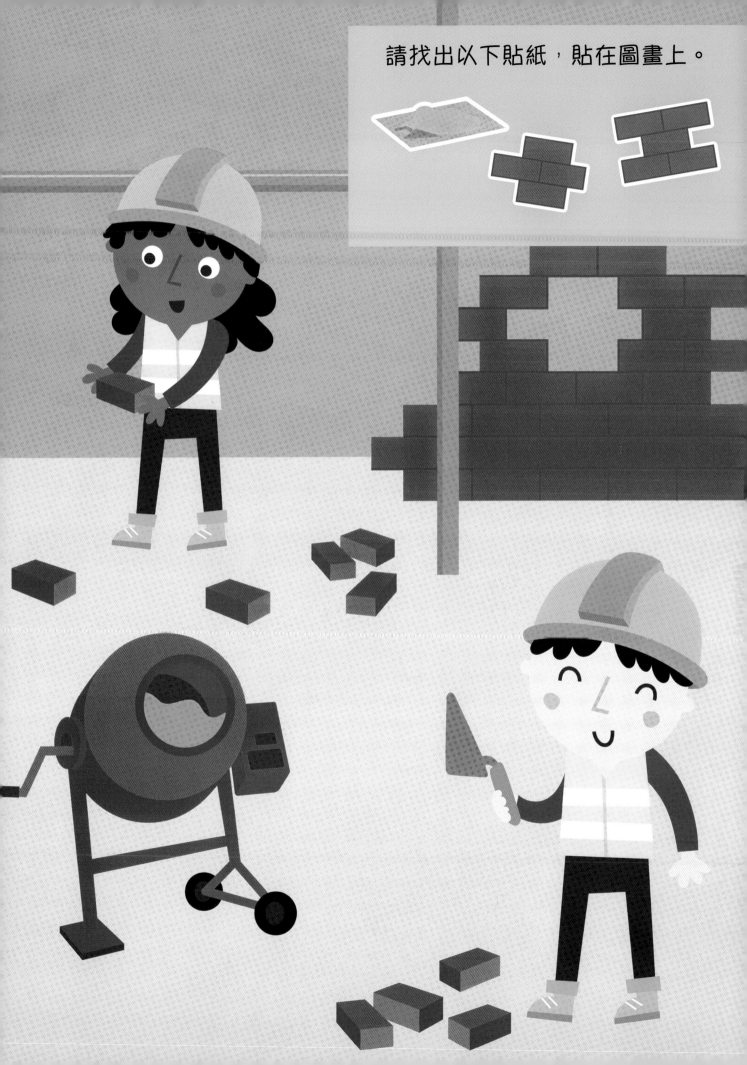

請找出以下貼紙，貼在圖畫上。

安裝門窗

牆壁和屋頂都完成了，是時候安裝大門和窗戶，並把屋頂鋪上瓦片。

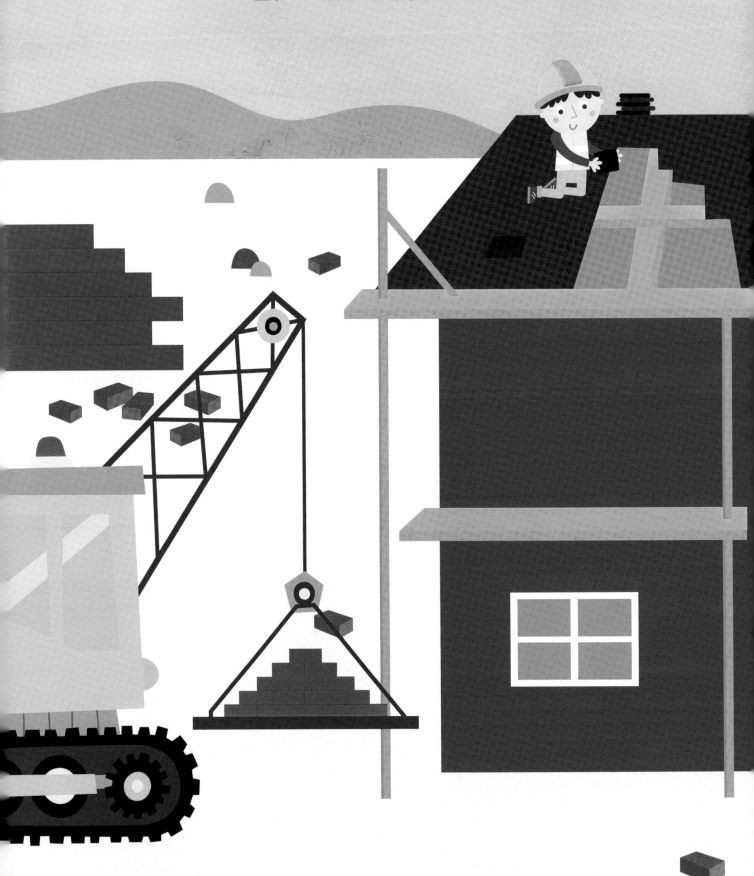

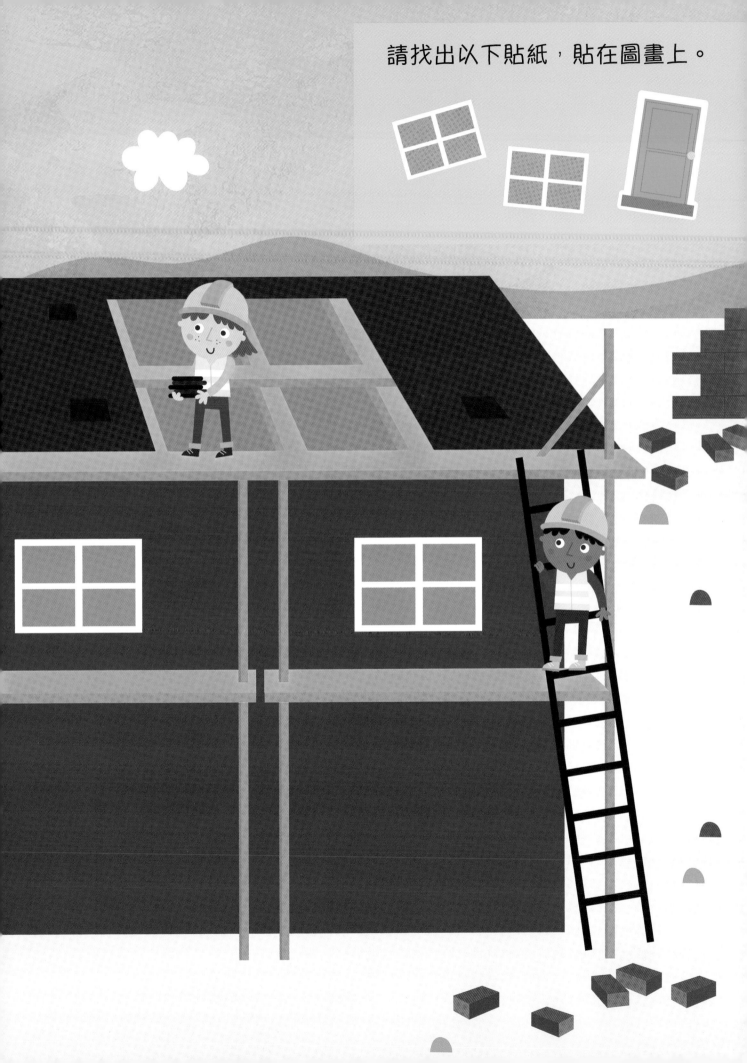

請找出以下貼紙，貼在圖畫上。

築路工程

新房子建成了！築路工程展開，壓路機碾平路面，修路工人也忙着印上道路標記。

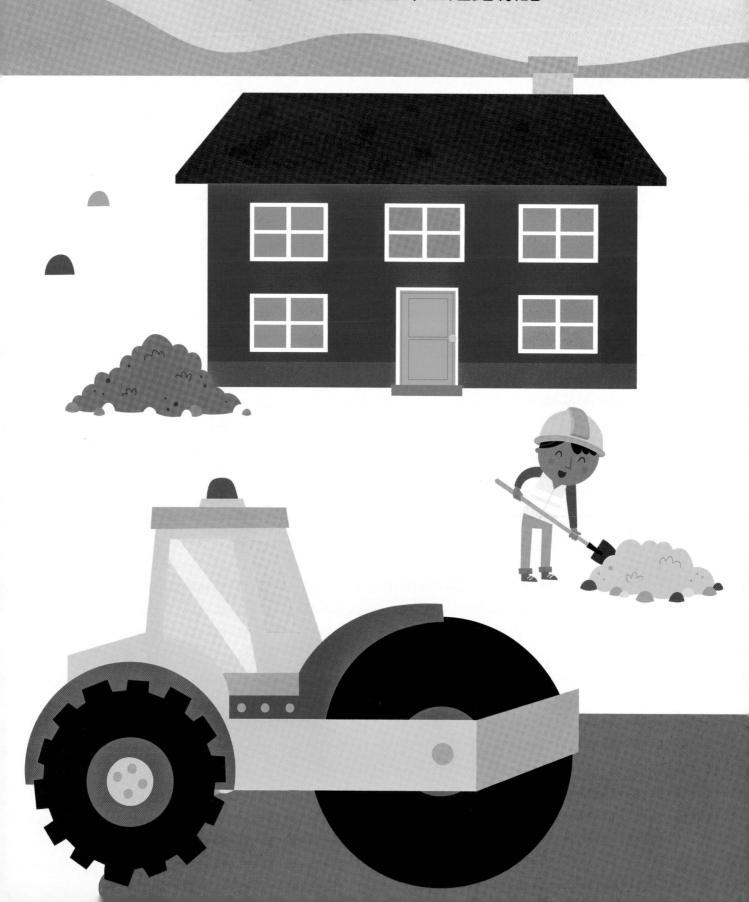

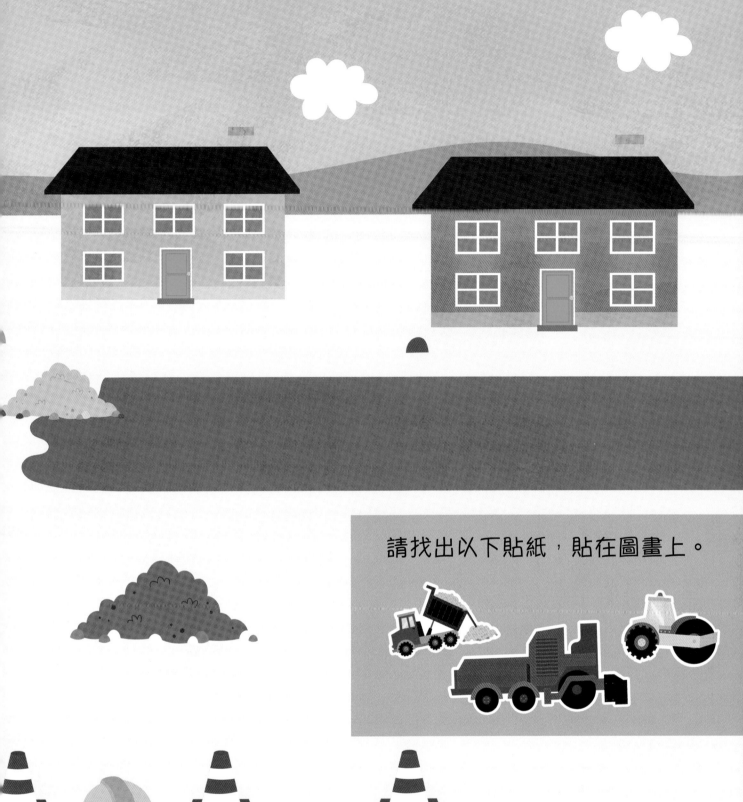

請找出以下貼紙，貼在圖畫上。

建設花園

園丁好忙啊！他在新房子四周建設花園，
栽種大大小小的樹，還有綠油油的草地。

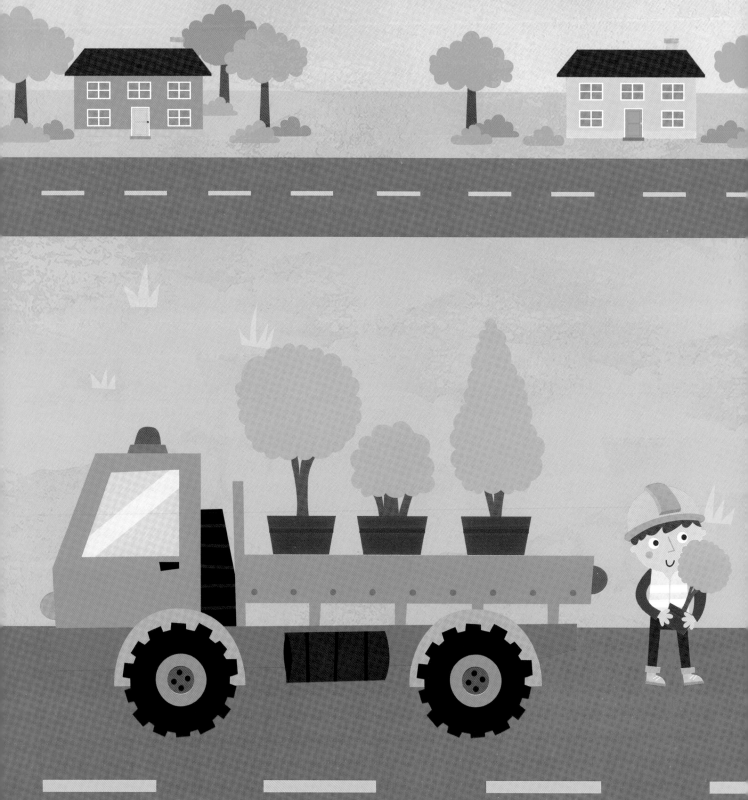

請找出以下貼紙，貼在圖畫上。

創作天地

請用餘下的貼紙，創作獨一無二的場景。

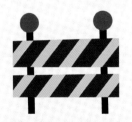